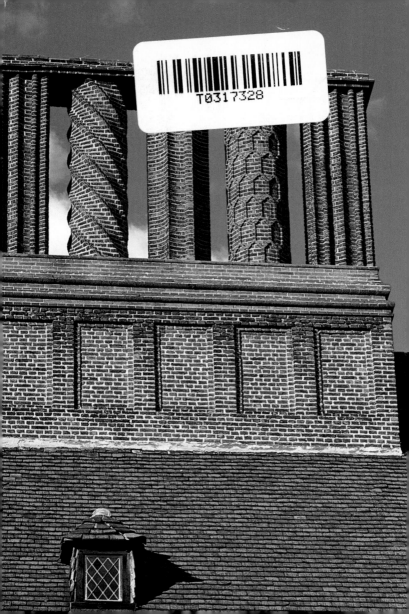

ツェツィーリエンホーフ宮殿の歴史は、帝位継承者ヴィルヘルム皇太子がメクレンブルク・シュヴェリーン大公女ツェツィーリエと結婚した1905年にまで遡る。皇太子夫妻は結婚当初、フリードリヒ大王の後継者フリードリヒ・ヴィルヘルム2世のために1787年から1790年にかけてカール・フォン・ゴンタルトの設計で建造されたハイリガー湖畔の大理石宮殿で夏の数カ月を過ごしていた。しかし大理石宮殿は記念建造物として保護され、近代的な衛生設備を取り付けることも出来なかったために、皇太子夫妻の身分に相応しい新しい居城をぜひ早急に建設しようという計画が立てられた。バーベルスベルク宮殿を増築、拡大しようという企画は、コストが高くつくので取止めとなり、皇帝ヴィルヘルム2世は1912年12月19日、新庭園内に宮殿を新たに構築するための基金設立を命じた。1913年5月6日、皇太子31歳の誕生日に行われた起工式では皇太子自らが将来の棲家に鍬入れをした。第一次世界大戦勃発の直前1914年4月13日には、工事費1.498.000ライヒスマルク、工事完成予定日を1915年10月1日と予定し、王室建設省とザーレッカー工場との間で契約が締結された。設計計画と施工は、1904年チューリンゲン地方のザーレッカーに作業場を築き、1912年には皇太子の宮廷式部長官ビスマルクーボーレン伯に同行してイギリスやスコットランドに研修旅行をし、高級住宅の建造にかけて豊かな経験のある建築家パウル・シュルツェ-ナウムブルクに委託された。

しかし皇太子はイギリスの生活様式や建築を好んでおり、1911年のイギリ

パウル・シュルツェ
・ナウムブルク
(1869–1949)

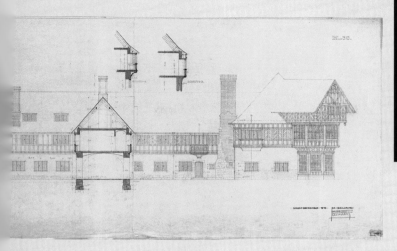

東正面の設計図
ザーレッカー工場
1913年

ス旅行がきっかけでテユーダー王朝風の山荘を建て
る気になっていたようである。但しツェツィーリエン
ホーフ宮殿の建造に際して、何らかの建物を直接に手
本にしたという形跡はない。むしろ切妻壁、出窓、煙突
飾りなどのように典型的なイギリス式山荘の正面の
様式を継承しただけで、木材、砂利、レンガなどの伝
統的な建築資材を使用したに過ぎない。

　5つの中庭を囲んで各建物を配置した宮殿は180の
部屋を有し、一年中使用できるように近代的な暖房装
置や幾室もの浴室、召使等の部屋が整備された。建築
工事は第一次世界大戦のために一時的に中断を余儀
なくされたが、既に1915年上旬には室内工事の作業
が再開された。

　室内装備を上流階級の人間に相応しいものとする
作業は、ヨゼフ・ワッケルレやパウル・ルードヴィヒ・
トローストなど錚々たる芸術家や建築家に委ねられ
た。1917年8月14日、皇太子妃は6人目の子供を出産
するために、工事がまだ完了しない宮殿に移ってき

3

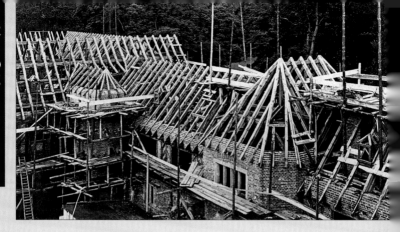

宮殿構築中の屋根
の構造 1914年

た。建設工事は1918年まで続行されたが、ドイツの11月革命と1918年11月9日の君主制崩壊により打ち切りとなった。このような事情でツェツィーリエンホーフ宮殿は、ホーエンツォレルン王家の統治時代の建造物としては最新であると同時に最後の建築物でもあり、芸術史的には17世紀から花開いたベルリンとポツダムの宮殿建築の中では最高峰の作品である。

　皇太子夫妻の上の息子2人、ヴィルヘルム王子とルイ・フェルディナンド王子は居住権を確保するためにポツダムに住み続けたが、皇太子妃の方は1920年11月26日まで子供達と共にツェツィーリエンホーフ宮殿に踏み止まり、後に主な棲家をブレスラウ（現在ヴロツワフ）近郊シュレジア地方のエールスに移した。ヴィルヘルム皇太子は1918年11月13日に中立国オランダに滞在中、人里離れた北海のヴィアリンゲン島に抑

パウル・ルード
ヴィヒ・トロースト
（1878－1934）

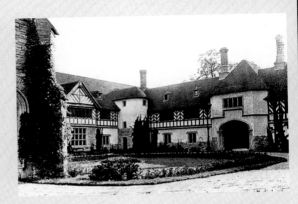

ツェツィーリエンホ
ーフ宮殿、来賓用
の中庭 1920年頃

留の身となった。侘しい島は1923年まで亡命先となり、皇太子妃がごく数回だけ訪問を許されるといった有様であったが、皇太子はすぐに地元の人々と親しくなったりもした。皇太子は1921年の秋、この島でグスタフ・シュトレーゼマンに面会し、私人としての立場でドイツに帰国させてほしいと懇願した。1923年8月13日、シュトレーゼマンが首相となったのを機に、皇太子は各種の政治的な活動を慎むという条件でドイツに再入国する許可を得た。1923年11月9日、皇太子は追放先の地を去りずエールスに向かい、ここで家族と5年ぶりにクリスマスを祝うことが出来た。その後まもなく皇太子夫妻は再びポツダムに移る決意を固めた。ツェツィーリエンホーフ宮殿は他の諸宮殿と同様に国有化されたが、皇太子は1926年10月29日に制定された［プロイセン国家と旧支配者プロイセン王家の財産処理法］に基づき、今後3代に限るという条件付であるが、居住権を獲得した。この法令が発布される前には、各大公の財産を何の補償もなく没収するという［王侯財産没収法案］が提出されていたが、これは1926年6月20日の国民選挙で挫折した。こうして所謂、王侯貴族補償金法によりホーエンツォレルン家

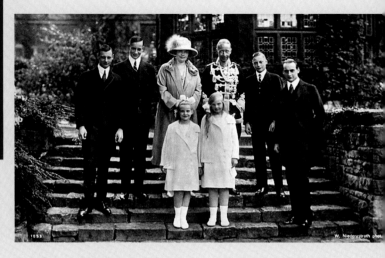

皇太子一家
1927年

　の財産状況は著しく改善され、皇太子一族はまもなくその身分に相応しい生活に復帰することが出来るようになった。

　ツェツィーリエンホーフ宮殿はベルリンとポツダムの上流社会の人々が出会う場所となっただけではなく、傑出した芸術家や政治家が好んで集まる場所にもなった。名だたる来客には俳優マックス・ラインハルトやオットー・ゲビュール、女流ピアニストのエリー・ナイ、指揮者ヴィルヘルム・フルトヴェングラーなどがいた。若き日のヘルベルト・フォン・カラヤンも皇太子夫妻の招待客に連なっていた。各国の著名な外交官や大使と並び高級将校や産業界の名だたる大物なども宮殿を訪れていた。

　皇太子は国家社会主義ドイツ労働者党［ナチ党］の権力把握に伴い、再び政治に積極的に関与出来るのではないか、との希望を抱いた。既に1926年、皇太子はツェツィーリエンホーフ宮殿に初めてアドルフ・ヒットラーを歓待し、後にはゲーリング、ゲッベルス、

リッペントロップなどドイツ第三帝国の政治家やイタリアのムッソリーニのような独裁者を次々と迎え入れた。こうしてヴィルヘルム皇太子はナチのイデオロギーに公然と共感を示したのである。1932年の大統領選挙に際してはヒンデンブルクに対抗したヒットラーに代わって自分が立候補しようとまでしたが、亡命先の父親ヴィルヘルム2世の反対により断念し、以後ヒットラーが首相の座につけるように一個人として支援を呼びかけた。1933年3月21日［軍隊駐屯教会］で行われた選挙後の国会開催祝典「ポツダムの日」に皇太子は、伝統的に皇帝が座っていたが、現在は空席になった椅子の後ろに席を取った。

ヒットラーは同日、ツェツィーリエンホーフ宮殿に皇太子を再度訪問した。1935年、2人にとって最後の対面となった3度目の会談では、ホーエンツォレルン家の再興というヴィルヘルム皇太子の願望をヒットラーが拒否したことから口論が生じた。その結果、皇太子は次第に国家社会主義に距離を置くようになったものの王制復古の希望は叶わず、自分が政治的な影響力を及ぼすことはもうないことを悟った。しかしナチから離れても有力な国防軍将校等が結成した抵抗運動や1944年7月20日のヒットラー暗殺計画には加担しなかった。それどころか次男のルイ・フェルディナンド王子にはこの種の運動に参加した人々との

1933年3月21日［ポツダムの日］に軍隊駐屯教会前でヒットラーと並ぶヴィルヘルム皇太子

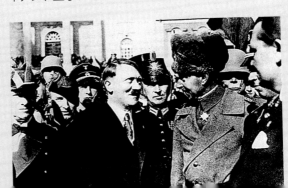

関係を断ち切るように勧告したのである。それにも拘わらずホーエンツォレルン家の誰かがナチに対する陰謀工作に関係しているのではないかとの疑惑を受け、皇太子はゲシュタポの監督下に置かれ、ツェツィーリエンホーフ宮殿は監視されていたのであった。

一方、ツェツィーリエ皇太子妃は様々な慈善活動団体に参加し、[ルイーゼ王妃連盟]の後援者などにもなっていた。これらの団体がナチにより解散させられて、関連する役職の全てを失ってしまってからは、皇太子妃が公式の場に姿を見せる機会と言えば一族の祝賀行事などしかなかった。その一例が1938年5月2日にツェツィーリエンホーフ宮殿で催されたルイ・フェルディナンド王子とロシアのロマノフ王家の当主キリル大公の末娘キーラとの結婚式であった。2年後の1940年には、皇太子夫妻の長男ヴィルヘルム王子がフランスで前線に駆り出されて大怪我をした挙句、3日後の5月26日に世を去った。

皇太子は1945年1月16日に肝臓と胆汁を患い、保養のためにバイエルン地方のオーバーストドルフに赴き、さらにオーストリアのバートに行ったがここでフランス軍に拘束された。将来の居住地としてヘッヒンゲン（バーデン・ヴュルテンベルク州）を選び1951年7月20日、ホーエンツォレルン家発祥の城山麓の家で没した。皇太子妃は1945年2月1日にポツダムを去り、バート・キッシンゲン（バイエルン州）のフュルステンホーフ荘を当面の滞在地とした。その後1952年にはシュトゥットガルトにあったもう一軒の自宅に移ったが、1954年5月6日亡夫君の誕生日に旅先のバート・キッシンゲンで逝去した。皇太子夫妻はもう何年も前から個人的には互いに別居しており、第二次世界大戦後は各自別々の道を歩んでいたのである。二人の最後の出会いは1949年6月21日、末娘のツェツィーリエとアメリカのインテリアデザイナー、クライド・

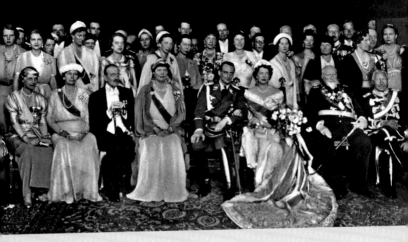

ルイ・フェルディナンド王子とロシアのキーラ大公女との結婚式 1938年5月2日

K・ハリス氏のヘッヒンゲンにおける結婚式であった。

　3男フーベルトゥス王子は1950年4月8日、現在のナミビアのウィントフックで盲腸破裂のために死亡した。弟フリードリヒ王子は1937年イギリスに移住、ダブリンの名高いビール醸造主の娘ビルジット・ギネス嬢と結婚した。皇太子夫妻の長女アレクサンドリーネ妃は、ダウン症で苦しんでいたが、1936年にシュタルンベルク湖畔に移住するまでずっと家族の庇護を受けながら生活していた。

　1945年4月12日、赤軍が迫って来たためにツェツィーリエンホーフ宮殿は手放され、高価な家財道具や貴重な工芸品もそのまま放置せざるを得なくなった。ついで1945年4月26日、宮殿はソ連軍に接収され、その後まもなく第二次世界大戦の戦勝国の首脳会談の会議場として選ばれ、そのための準備が開始されたのである。

会談前史

　1945年7月17日から8月2日迄ツェツィーリエンホーフ宮殿で行われたポツダム会談は、ヨーロッパにおける第二次世界大戦の締めくくりとなった。ドイツとヨーロッパの戦後の秩序体制について討議するためにアメリカ合衆国、ソヴィエト連邦及び大英帝国の代表が再度、顔を合せることになった。ソ連が緊急を要した武器や工業製品などの援助物資の供給と共に始まったこの同盟は、既に4年間に渡って存在していたのである。1941年6月にヒットラー政権下のドイツがソヴィエト連邦を攻撃してから、3大国間では文字通りマラソン会議が行われていた。アメリカのルーズヴェルト大統領、スターリン元帥及びチャーチル首相は目まぐるしく変遷する情勢を前にモスクワ、ワシントン、カイロ、カサブランカで出会っては戦略目標を取り決め、さらには共通の軍事行動について協議しあっていた。

　1943年12月1日、[3巨頭]は初めてテヘランで個別に会談した。スターリングラードとクルスク会戦にお

テヘラン会談席上のスターリン、ルーズヴェルト、チャーチル1943年

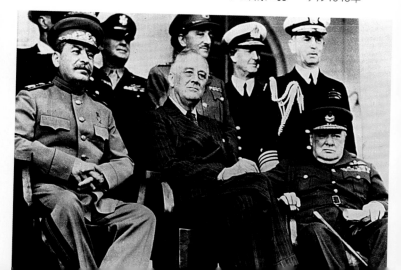

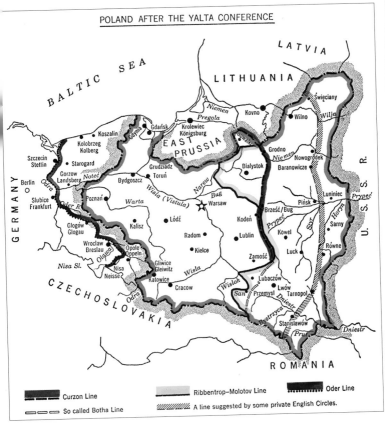

POLAND AFTER THE YALTA CONFERENCE

Curzon Line
So called Botha Line
Ribbentrop–Molotov Line
Oder Line
A line suggested by some private English Circles.

ポーランド国境の
西側移動

けるソ連軍の成功、ドイツ軍の北アフリカにおける降伏、連合軍のイタリア上陸などに押されて、既にドイツの戦後についての計画が論議されていた。同時にドイツとポーランドの境界線変更に関する問題が公然と浮上してきた。ソヴィエト連邦に隣接するポーランドの将来の東国境は、いわゆるカーゾン線に沿って画定されることになった。こうしてポーランドは17

11

万平方キロメートル以上の領土を喪失したが、これは同国の西側国境をオーデル川まで移動させることによって相殺された。東プロイセン北部とケーニクスベルクは領土拡張の一環として、ソヴィエト連邦に割譲されることになった。

ドイツの領土を分割するという点でもやはり[3巨頭]の立場は一致していた。オーストリアは1937年当時の境界線に基づいて主権を回復することになった。会談終了にあたりスターリンは、彼が強く求めていたフランス第二戦線への同意を西側連合国から獲得した。こうして1944年6月、連合軍の[オーバーロード作戦]により、待ちに待ったドイツ帝国への挟み撃ち攻撃が遂に開始され、ヨーロッパにおける権力の情勢は急激な変化を来したのである。西側連合国がフランス、ベルギーを解放し、さらにはライン川まで前進した一方で、スターリンは1944年末までに東ヨーロッパのほぼ全土を把握していた。そこでヨーロッパにおける両陣営の影響範囲を設定する論議が必要となったが、既に両者の同盟関係には亀裂が生じていた。この点でスターリンとチャーチル双方の話し合いに歩み寄りがなかったことが明白になったために、改めて3者会談を行うことは避けられない事態となった。

1945年2月4日から11日迄、[3巨頭]はクリミヤ半島のヤルタで会談した。3人の首脳は大西洋憲章に基く諸民族の自決権の保障を義務付けた[ヨーロッパ解放宣言]を発表した。しかしこの場でポーランド問題について特に著しい見解の相違が明るみになった。ポーランド国家の代表権を巡ってソヴィエト寄りの共産党ルブリン委員会が、ロンドンのポーランド亡命政府と抗争し合ったのである。困難な交渉を重ねたあげくに3大国は、漸く両方の組織から成るポーランド国民統一臨時政府を組閣するということで一致にこぎつけた。文書の上では両者の妥協が見られたもの

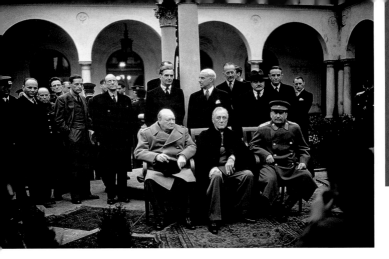

ヤルタ会談 1945
年2月

の、実際にはポーランド問題が将来のヨーロッパの政治社会の動向を定める一つの先例になるという兆候が既に見えていた。西側諸国の考える民主主義と、スターリンが宣伝した社会主義を範例とする[人民民主主義]が衝突したからである。

連合国側はヒットラーに対する勝利が確実であることを目前にして、フランスも入れてドイツを4カ国の占領地域に分割することで一致していた。

戦争賠償としてドイツが支払うべき補償問題に関しては、形式的な妥協がなされた。具体的な額面は米ドルで200億となったが、本件についてはモスクワの賠償委員会が処理作業を進める際に引き続いて論議しようということになった。この点でも東西両陣営の対立点を辛うじて覆い隠すことが出来ただけであった。

一方、もう一件の議題について両者は一致していた。つまりソ連軍の援助を以て対日戦線を終えよう、という点である。ヨーロッパでの戦争終結後、ソ連は遅くとも3か月後に太平洋戦争に参入するであろう、とスターリンは断言した。1941年の大西洋憲章に基

づく将来の平和機関とも言うべき国際連合の創立に関しても両陣営は一致していた。アメリカの重要な戦略目標は、重病を患っていたルーズヴェルト大統領の存命中に叶えられた。しかし同大統領は、1945年6月26日の国連憲章調印の場に居合わせることはもう出来なかった。彼は1945年4月12日に世を去り、副大統領ハリー・S.トルーマンが職務を継承したが、外交政策には不慣れでスターリンに対する非妥協的な態度は今後の交渉を困難なものにしたのである。

会談の準備

　1945年6月5日の［ベルリン宣言］を以て戦勝4カ国は、ドイツにおける最高の統治権力を掌握した。この宣言に基づいてドイツの秩序維持や国家管理など急を要する問題を論議することが確実になった。それに対して戦後政策などの重要問題は、国家や政府首脳の個人的会合の場で決定することになった。

　こうして最終会談であると同時に最も長い時間をかけた［3巨頭］会談が始まった。ベルリンが会議場として計画されていたために、公には［ベルリン会談］と呼ばれた。しかし町は著しく破壊されたので、近隣のポツダムに会場を変更せざるを得なくなった。

　ここでは宮殿や歴史的な公園が大幅に戦災を免れたために、新庭園内のツェツィーリエンホーフ宮殿に決定された。宮殿はユングフェルン湖とハイリガー湖の間に位置し、治安の見地からも重要な会議を行う場として最適であった。宮殿に近いベルリーンガトウ地区の飛行場のインフラも整備されていた。数百人に及ぶ代表団一行は、ポツダムの一地区バーベルスベルクに宿泊した。アメリカ、ソ連、イギリスの部隊はバーベルスベルクとツェツィーリエンホーフ宮殿の部

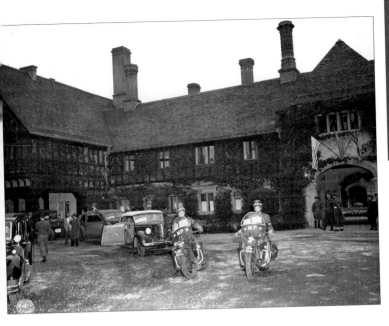

ツェツィーリエンホーフ宮殿前に並ぶトルーマン大統領の車の列

屋を区切って滞在し、どの国の代表団も各々異なった入り口から会議場に入って行った。

ポツダムはソ連軍の占領地区であった関係上、組織的な準備は赤軍の手に委ねられた。破壊された道路網、水道、電気、下水設備は修復された。ツェツィーリエンホーフ宮殿の来賓用中庭にあるソ連の赤い星を模ったゼラニウムの花のように、ポツダムの公園にも新たに花が植えられた。関係者一同には36の部屋と会議場が用意され、必要な家具はベルリンやポツダムの諸宮殿や別荘から持ち込まれた。

こうして1945年6月17日、[新来者] (トルーマン)と2人の旧知 (スターリンとチャーチル)は[ターミナル] (終点)というコードネームの下で交渉マラソンを開始したのである。

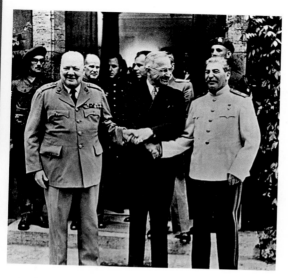

決議事項

　会議は13回に及び、激昂したり苦渋に満ちた交渉もあったが、中心議題はヨーロッパの秩序を再建し、政治、経済面でドイツの将来をいかに処理するべきか、という点に他ならない。ドイツを非ナチ化させる決定には、全員が根本的に一致した。NSDAP（国家社会主義ドイツ労働者党）は禁止され、ナチの法律は廃止された。これに続いて1945年11月には［第三帝国］の主要な戦争犯罪者に対する裁判がニュールンベルクの軍事法廷で開かれた。

　1945年7月30日に連合国一同が初めて出会って設置したドイツ管理委員会の席上で、［軍備の全面撤廃］、［ドイツの非軍事化］、［ドイツの政治・社会の民主化移行］、及び［ドイツ経済の分権化］などの決定事項を実現させるための審議機関が創設された。

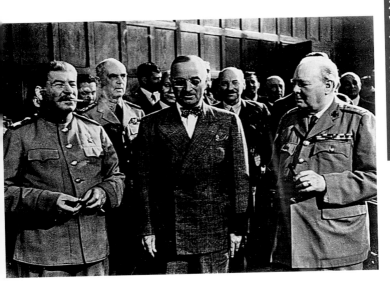

会議場のスターリン、トルーマン、チャーチル及びアトリー

［民主化］という曖昧な概念は、将来予想される見解の相違を避けるためにさほど厳密には規定されなかった。これに対して戦争賠償に関する決定事項は極めて具体的であった。占領軍は、自国が占領した地域からの賠償請求だけで満足するべきである、と規定された。

　これに加えてソ連は不要となった工業設備品の25％を西側占領地域から獲得し、その内15％をソ連占領地域から得た食料品や原料と交換した。規定文書の上では［ドイツ経済の一体性］の固持が謳われていても、実際のところ連合国は、各国の占領地域が担う経済的な負担の度合いは占領地域によって異なるのもやむを得ないと考えていた。スターリンがこの点で譲歩した代償としてアメリカとイギリスは、ドイツとポーランドの新しい国境線をオーデル川とナイセ川沿いに固定しようという案を受諾した。

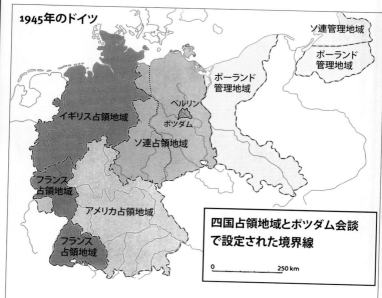

1945年のドイツ

ソ連管理地域

ポーランド管理地域

イギリス占領地域

ベルリン
ポツダム

ソ連占領地域

ポーランド管理地域

フランス占領地域

アメリカ占領地域

フランス占領地域

四国占領地域とポツダム会談
で設定された境界線

0 _____ 250 km

...... 1945年5月8日までに引かれたイギリス及びアメリカ軍の西側占領地域とソ連軍占領の東側占領地域を分ける暫定境界線

- - - 1945年7月3日までに引かれたソ連軍、イギリス軍、アメリカ軍、フランス軍の占領地域の境界線。フランス占領軍の最終画定線は、1945年7月28日に漸く設定。

-- - ポツダム会談後のドイツ内の国境線

▭ ソ連占領地域の一部となったベルリン─連合軍ドイツ管理委員会の場として連合国管理下に置き、四国（アメリカ、イギリス、フランス、ソ連地区）統治による地区に区分。

▭ ザール地方：1947年からフランス管轄下で限定的自治体制。1957年の住民投票の結果、ドイツへの帰属が決定。

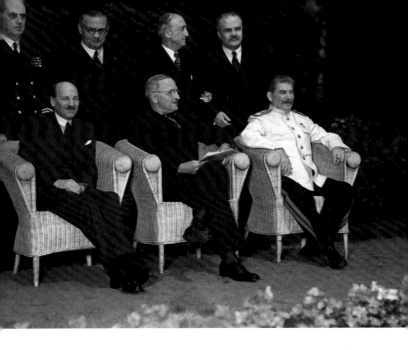

宮殿テラスで腰
を下ろす3巨頭と
外相 1945年8
月1日

これを受けてモスクワの要望により7月24日ポーラ
ンドの国民統一臨時政府の代表団が迎えられた。将
来の平和会議の席上で［最終的な国境線設置］を決
定するという条件でポーランドの境界線が引かれた。
しかし今後この境界線以東のドイツ地域は、ソヴィエ
ト占領地域の一部ではなく、ポーランド国家が管轄
する領土と規定された。ドイツとポーランドの境界線
は、45年を経過した1990年9月12日になって漸くドイ
ツとの平和条約の代わりに締結されたドイツに関する
［国境の最終確認の条約（2ヶ国＋4ヶ国条約)の中で
最終的に確定され、国際法的な効力を発することにな
ったのである。

この領土問題に絡んで成立したヨーロッパの戦後
の新体制に伴い、ポーランド、ハンガリア、チェコスロ

力国占領地域

ヴァキアからドイツ人を[秩序正しく人道的な方法]で追放することも決定された。しかし実際には約1200万人が暴力的に追放されたために、人道上の大惨事を招いた。また元ポーランド領であった東部地域からソ連により強制的に移住させられた2百万のポーランド人も同様の憂き目を味わったのである。

アメリカ、イギリス、ソ連、フランス及び中国が参加して外相委員会が設置された。準備作業の結果、1946年のパリ平和条約で最終的にはイタリア、ルーマニア、ハンガリア、ブルガリア、フィンランドと平和条約が締結された。結果としてかつてナチ・ドイツと提携していたこれらの国々は、主権を回復した。しかしながら戦勝国同士で次第に緊張が高まったために1948年以後、外相委員会はもはや行われなかった。

3巨頭]最後の首脳会談は[ベルリン3巨頭会議報告]に調印して、1945年8月2日に終了した。しかし頻繁にポツダム協定と言われる会議の声明は、国際法的には条約とされていない。

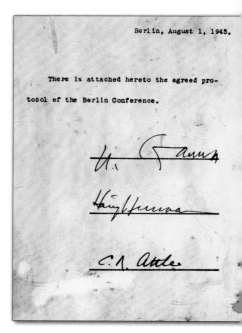

3巨頭の署名

会議場に入る
ルーマン大統
頁1945年7月17日

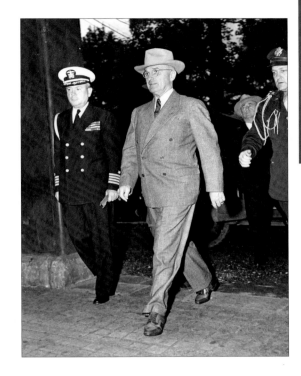

ポツダム宣言と太平洋戦争の終結

　ヨーロッパの戦争は終結したものの、軍事的な諸問題は引き続いてポツダム会談の重要課題であった。[何をさしおいてもヨーロッパ]という連合国の戦略が成功して、ヒットラーに勝利した後には太平洋戦争が全面的に議題となった。イギリスとアメリカが共同して参謀幕僚の会議を毎日のように行い、ソ連の参謀幕僚も定期的に招かれた。最終的にはスターリンがヤルタ会談の席上で対日戦争に参加することを表明していたのであった。

　しかしポツダム会談の時点でトルーマン大統領は、既に軍事上の切り札となった原爆を所有していたのである。大統領はこれにより太平洋戦争を一気に終わらせようとしたのであった。

　1945年7月16日にニュー・メキシコの砂漠における原爆実験の成功は、この破壊的な武器を戦争に投入出来るのだ、ということを立証した。大日本帝国に対する警告として1945年7月26日、トルーマンとチャーチルが署名、中国の蒋介石大元帥が電報を通じて署名したポツダム宣言が発表され、日本に無条件降伏を要求した。ドイツ第三帝国の降伏と同様に戦争犯罪者の追及、国土の占領と非軍事化を宣言し、1943年のカイロ会談で明記された通り日本の領土を全体として４島に限定し、これを受諾しなければ［即刻日本を全滅させる。］として日本に迫ってきた。

　原爆使用については既に1945年7月24日、トルーマンから原則的に許可が下りていた。日本政府がポツダム宣言を無視した結果1945年8月6日と9日、広島と長崎にアメリカの原爆が投下された。しかも8月8日にはソ連がヤルタ会談での取り決めに従い、大日本帝国に対する戦争に参入したために、日本の状況は絶望的になった。

　1945年8月15日、日本の天皇は同国の歴史上初めてラジオ放送で直接に国民に向けて降伏宣言を行った。1945年9月2日、東京湾に停泊中のミズーリ戦艦上で降伏文書に調印がなされ、ここでポツダム宣言で明示された諸条件が受諾されたのである。

　1951年9月8日にはサンフランシスコ平和条約が締結された。ソ連はこの条約に署名しなかったことから、かつての連合国が敵となったことがより一層明確になった。

歴史上の意義

　ポツダム会談の特徴は、曖昧な決議内容、不明確な表現と宣言であった。既に会談以前から異なる見解や対立が目に見えていた。但しそのために大騒ぎになるような事態は最後まで回避された。それどころかハラハラしながら会談の結果を見守っていた世論に対して会議の参加者一同は、ポツダム会談で発表された諸決定は成功した、として宣伝したのである。

　[3巨頭最後の会談は、大きな失望のうちに終了した。各種の会議で討論された議題の殆どは未解決のままである。]として、この会談をいとも率直に論評したのは一足先に会談を退席する羽目に追い込まれた一人の参加者、つまりウィンストン・チャーチルである。

　会談が挫折した理由として、途中で連合軍側の共通の基盤が喪失したことが挙げられる。ヒットラーに抵抗した同盟は勝利して成功した。しかし勝利した瞬間にこれが空中分解してしまったのは、世界観や政治システムが全く異なっていたからである。

　ポツダム会談をテヘランやヤルタの巨頭会談と比較すれば、今回の決議は余りにも具体性に乏しかったことが明らかである。戦争賠償問題と不徹底に終わった非ナチ化政策を除けば、大きな政策転換は殆どなされずじまいで、大した変化もなかった。最終的には国境の線引きと住民の移動のみが恒久的になっただけである。確かにこの点でドイツとポーランドの国境線は45年間に渡って国際法的に承認されてきた。会議の交渉当事者が皆、将来の解決を見込んで妥協に走ってしまったことはやむを得ないであろう。ポツダム会談はヨーロッパの戦争終結後いち早く行われた最初の会議であったと言えよう。しかしポツダム会談は平和会議ではなかったし、参加者一同もこの点

頁24/25
交渉第一回目の
際の机

23

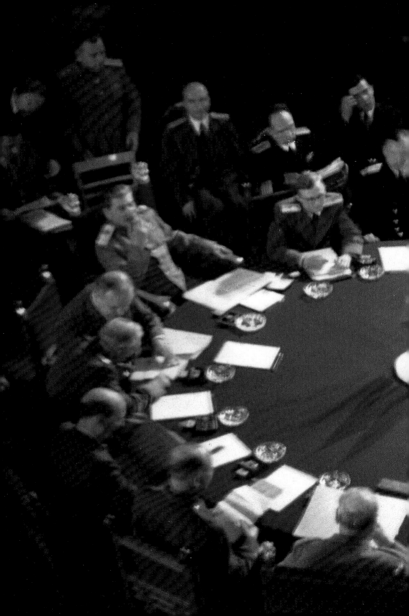

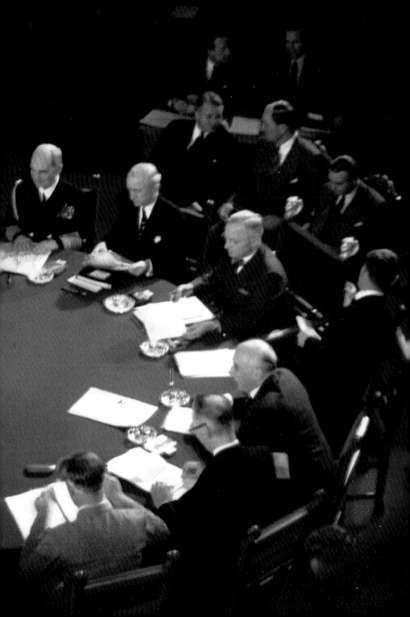

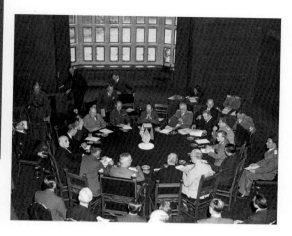

会談時の様子

を意識していた。トルーマンが［次回は私が望むワシントンでお会いしましょう。］と言って会談を終えたのは理由なきことではなかった。しかし戦勝国の間で生じた緊張関係から冷戦の事態が生じ、世界は2つの陣営に分かれてしまった。

第一次世界大戦終結の交渉には一年以上もかかった。それなら第二次世界大戦を終わらせるためには、ポツダムで2週間もあれば十分だ、などとどうして言えるであろうか。

最終的にポツダム会談は時代の転換期を象徴する会談として歴史にその名を残した。冷戦が始まり、軍備は拡張され、チャーチルが既に1946年3月、ミズーリ州フルトンで行った有名な演説で［バルト海のシュテッティンからアドリア海のトリエステまで、ヨーロッパを横切る鉄のカーテンが下された。］と言って警告した通り、世界は数十年に及んで西側半球と東側半球に分断されたのである。

ポツダム会談の歴史を語る部屋

　ポツダム会談開催のためには皇太子一家のかつての部屋が会議場となり、執務室などは交渉責任者等の部屋に改造され、所々に新たな備品が設置された。ポツダムは既にソ連軍の占領下にありヨセフ・W・スターリンが会議のホスト役として登場したために、責任は赤軍の補給部隊に委ねられた。最初から宮殿にあった家財の大部分は、隣接する新庭園内の農場に移動させたのに1945年7月18日の火災で消失してしまったため、会議に必要な家具類はポツダムの他の宮殿やバーベルスベルク宮殿及びその周辺の別荘からまとめて持ち込まれた。

　本案内書はガイド付きの案内やオーディオガイドとは異なり、ポツダム会談の歴史を語る部屋の順序に従って玄関広間から大広間を通って、宮殿の側翼の部屋迄までを解説するものである。

玄関広間（第1室）

　来賓用の中庭からまっすぐ前に進むと、玄関広間に到達する。ここは皇太子居住当時の居間兼会議場に通じる控えの間とも言える場であった。広間は二面に分かれ、レンガ造りの暖炉がある大きな壁竈が全体の雰囲気を支配している。一際目立つのは、麻布のひだのような模様を刻み込んだワックス塗りのカシの木で造られた壁や扉の羽目板である。ウィンストン・チャーチルや後任のクレメント・アトリーは会議中、ここから内部に入って行ったのである。

会議場（第2室）

　長さ26m、高さ12mの部屋は屋敷の地階から上階に達し、壁の3分の2はカシの木張りである。この広間

は皇太子夫妻とその家族の居間兼宴会場であった。何と言っても人目を惹くのは、船体を逆さにしたのではないかと思わせるような木製の梁天井である。玄関広間への通路や暖炉の上に付けたテユーダ―王朝風のアーチ型の飾り、及び98枚の鉛ガラスを用いた室内北側の砂岩の張出し窓なども、イギリスのカントリーハウス様式の特色である。当初、使い心地の良い家具類がこの部屋の備品として別の宮殿や倉庫から持ち込まれていたが、これらは1918年、戦争のために元の場所に戻さなければならなかった。そのため現在まで残っているのは両側の照明装置と暖炉の上壁にある4つの開口部だけである。昔はこの壁の後ろ側にオーケストラ用仕切り席が置かれていた。

　特に目を見張るのは、カシの木彫りのダンツィヒ（現・グダニスク）風バロック様式の豪華な階段である。皇太子夫妻に献上されたこの階段を上がると二人の私室（寝室、浴室、着衣室）に到達する。

皇太子一家の居間
（写真左）

会議場

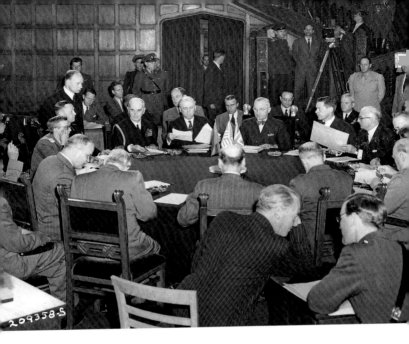

会議場のカメラマン

　会議場は1945年に修復され、家具は全く新たに装備された。直径3.5mの交渉テーブルは、モスクワの家具工場で製造されたようである。装飾豊かな一列目の椅子は、ベルリンのオランダ宮殿から運ばれ、政府首脳、外相、大使、通訳がここに座った。二列目は政治、軍事顧問用の椅子であった。書記は事務用の机に席を取った。

　3巨頭]は、部屋脇の3か所の開閉式の扉を会議場の入り口として利用し、真ん中の扉は信任状を提出したカメラマンのためにごく一時的にのみ開かれた。各国外相は11時に集まったが、その前に各分化委員会が8時に集合して、一日の日程が始まった。夕方にはアメリカ大統領ハリー・S・トルーマンを議長として各国政府代表と使節団の打ち合わせが行われた。

白のサロン（第3室）

　最初は音楽サロンとして考案されたこの部屋は、室内を3面に仕切っただけではなく、コリント式の柱、それにカシの木やもみじ及びシーダ材を用いた床には大型のバラ模様もあることから、大理石宮殿の演奏会場を思い出させてくれる。ヨゼフ・ワッケルレによる扉上のレリーフには、音楽に因む様々なシンボルがあ

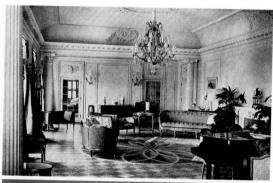

皇太子妃の音楽
サロン

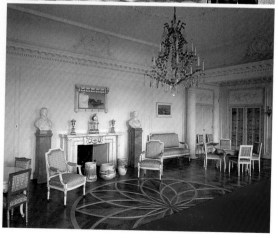

白のサロン

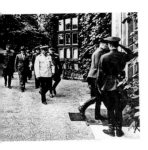

白のサロンに入る
スターリン

り、この部屋が小規模な音楽会のために使用されていたことをありありと語っている。5枚のフランス式の窓扉には同じくワッケルレが彫った古代の神々の奇怪な小像で飾った木製の暖房器覆いがあり、その背後には暖房管が隠されている。皇太子が揃えた調度品で現存しているのは、ペテルスブルク産陶器の床用花瓶と花籠、クリスティアン・フィリップ・ヴォルフ作の大理石の胸像、国王フリードリヒ・ヴィルヘルム3世とルイーゼ王妃、さらには暖炉上の時計と花瓶である。シャンデリア及びコルフ島とアクロポリスの丘を描いたアンゲロス・ジャッリナの水彩画も最初から室内を飾っている。

　陳列戸棚には王室の陶器やファイヤンス、さらにムラノ島の彩色ガラスなどが陳列されている。この部屋が完成した時から存在していたルイ16世様式の室内インテリアに替わって、ロココ様式の机と古典様式の椅子が1945年に新宮殿から持ち込まれた。グランド・ピアノもそれ以来、消失してしまった。

　この部屋は会談開催中の1945年7月17日の夜、ビュッフェに客を招待したソ連側ホストの応接室となった。3か国の代表団のために入り口を別々にして3つの領域に分けた宮殿に入るために、スターリンは右側の扉を入り口として利用していた。

ソ連側執務室(第4室)

　赤いサロンと呼ばれるこの部屋は、皇太子妃の元書斎であった。既に1930年代に赤い模様の絹製ダマスク織りの壁にバラ色の繊維性壁紙が貼られ、2004年には修復された。何台もの机、ソファ、小戸棚などの豪華な家具類はもはや存在しない。この部屋に最

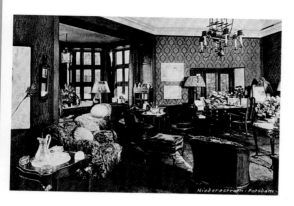

皇太子妃の書斎

初から備わっていたのは、書籍だけである。これは図
書室や皇太子の喫煙室の書籍同様に、1917年にこの
部屋に移されるまでは、大理石宮殿の蔵書であった。
本棚は、張板や暖房器覆い同様にマホガニー製であ
る。オランダのフリースラント地方の青いタイルが暖
炉を飾り、暖房装置の上にはローマ近郊のファルコ
ニエリ荘の風景を描いたアルベルト・ヘルテルの絵画
（1911年）が掛かっている。

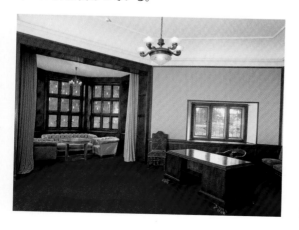

ソ連側の執務室

　机と同様、張り出し窓の滑らかな皮製の椅子類の出所については不詳である。クッション付きの椅子だけは宮殿内の宮廷式部官の食事の間から持ち込んだことが判明している。ただし現在の家具配置は、ポツダム会談当時の状況とは異なっている。

船室型のサロン（第5室）

　ソ連側執務室の小さなドアを抜けると隣接する船室型のサロンに入る。皇太子妃の小部屋の室内装置は、ドイツ有数の造船建築家パウル・ルードヴィヒ・トローストの設計で、ポツダム会談中にも手が加えら

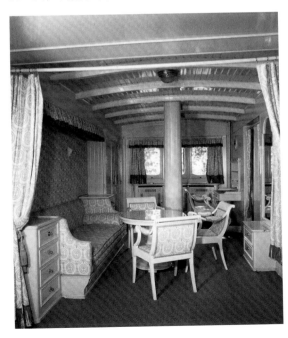

船室型のサロン

れることはなかった。宮殿内でも建造当初の姿をそのまま残す数少ない部屋の一つである。マストの模造品や楕円形の引違い窓だけではなく、しっかりと固定させた戸棚や箪笥、さらには壁の戸棚の背後に目立たないように取付けた洗面台などは、船室のような雰囲気を醸し出し、皇太子妃が大の航海好きであったことを匂わせている。優雅な机は、他の装飾品と同様に全面的にツェツィーリエの好みに合わせている。天井、壁、家具には白塗りの松の木を使用し、カーテンやカバーと同様に壁布は青地に染めた麻布である。小さな階段を上がると上階の皇太子妃の私室に到達する。

イギリス側執務室（第6室）

　皇太子がかつて居住していた領域は、会議場と向い合わせになっている。最初の部屋は喫煙室の機能を備え、松の木製の格間がある。そのためにこの部屋は薄暗い色調の壁と相まっていささか憂鬱な趣きを醸し出している。しかし立派な暖炉の縁取りや、室内にうまく収納されたカシの木製の本棚、それに座り心地の良い椅子のセットと喫煙用の机などは、快適な雰囲気を醸成している。

　会談の準備中に18世紀末のマハゴニーの木製彫刻類に代わって、家具類が大理石宮殿から運ばれて来た。暖炉上の絵画はメンヒグート（リューゲン島）の海岸沿いの風景を描いたハンス・ファイトの作品である。

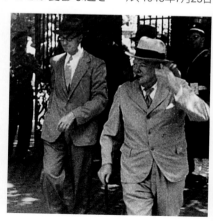

ポツダム会談の場を去るチャーチル、1945年7月25日

皇太子の喫煙室

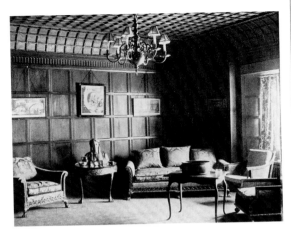

　イギリス首相ウィンストン・チャーチルは会議の第一期中、交渉の休憩時間に行う相談用の部屋としてこの部屋を使用していた。イギリスの下院選挙で労働党が保守党に勝利した後、チャーチルはポツダムには戻ってこなかった。そのため1945年7月28日以後、後任者クレメント・アトリーがこの部屋を使用することになった。

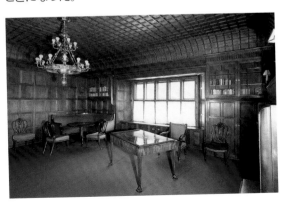

イギリス側執務室

アメリカ側執務室（第7室）

　次の部屋では、壁に設置した幾つもの書棚にかつて皇太子が所有していた蔵書が収納されている。約2000巻に及ぶ書物の殆どが現存しているが、現在の部屋の家具類は、やはり会談の開催を計画した際に別の家具と入れ替えられている。暖炉前のネオ・ゴッシック様式の書き物机や真ん中に支え棒のあるどっしりとした机、及び出窓脇の高い肘掛け椅子などは、

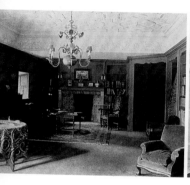

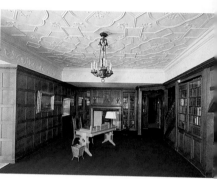

バーベルスベルク宮殿からの持ち込みで、全ては19世紀前半の明るい色のもみじ製である。それに対して青いビロードの椅子のセットはどこからなのか、不明である。歴史的な記録写真から識別できる暖炉の内回りは、1945年に残念ながら無味乾燥な白いタイルに替えられてしまった。

　暖炉上のウルリヒの絵画は、崩壊前のベルリンのカイザー・ヴィルヘルム記念教会である。北側壁にあるコンスタンティノープルの光景はエルンスト・ケルナーの作品（1873年）で、トルコのスルタンから後の皇帝フリードリヒ3世への贈り物であるが、最初からこの部屋にあったのではない。

皇太子の図書室
（写真左）

アメリカ側執務室

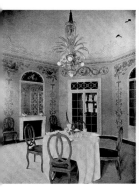
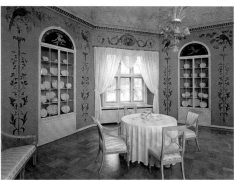

皇太子一族の朝食
の間（写真左）

同室、現在の様子

　精巧な造りの天井と帯状に彫られた狩りの風景は、ここから秘密の階段を上ると皇太子の狩猟の間に到達することに関連している。

　アメリカ大統領ハリー・S・トルーマンは随行員等との打ち合わせのために、この執務室に移動してきた。1945年8月6日の広島、9日の長崎への原子爆弾投下をこの場所で決議したのではないが、極東地域の太平洋戦争を終結させるための劇的な決定は、ポツダム会談中に下された。これが東西の2大勢力間で核兵器による軍備拡張競争という事態を招いたのである。

朝食の間（第8室）

　八角形で天蓋に覆われ、幻想的な花や鳥のモチーフが描かれたこの部屋は、皇太子夫妻の朝食の間として使用されていた。この部屋は一族の食事の間、その後は長らく宮殿レストランとなっていた広間に通じている。3面に彫刻を施した松の木製の暖房器覆いは、ヨゼフ・ワッケルレの作品である。ヴェネチアグラス

37

の水晶シャンデリアは、宮殿が建造された時からのオリジナルである。現在、この部屋では陳列戸棚や机の上を飾る1913年のベルリン王立磁器製陶所（KPM）の作品［女神ケレースの食器セット］の一部を見ることが出来る。

皇太子夫妻の私室

　この領域は建物の建築当初からドイツ皇太子用の邸宅と定められ、支配階級の高尚な生活文化と20世紀初頭の近代的な室内建築の様子を見事に体現している。皇太子夫妻の居住部分は大きな寝室、風呂場や小部屋を併設する2つの着衣室から成り、手前の廊下はどの部屋にも通じている。皇太子夫妻の居間（第2室）からダンツィヒ製の大きな階段を上がると上階の各部屋に到達する。真っ先に目にするのは、カスパル・リッター作、皇太子妃ツェツィーリエの肖像画（1908年）である。この絵の第二版は1906年シュテッティンで進水式をした北ドイツ・ロイド社の蒸気客船［皇太子妃ツェツィーリエ号］に置かれていた。

上階のギャラリー（第9室）

　ここでは現在、ごく部分的ではあるが宮殿の建造当初からのガラスや陶器類、特に1900年頃のデンマーク有数の陶器製造業ロイヤル・コペンハーゲン社やビング＆グレンダール社の作品が展示されている。既に消失した工芸品に代わってフランス・ナンシー派のエミール・ガレやドーム兄弟のユーゲントシュティールの優れたガラス工芸品、それにオーストリアのレーツ社の作品などを見ることができる。展示品の中心

は、1905年皇太子夫妻の結婚式のために飾り皿として考案されたアドルフ・アンベルクの名高い作品［結婚式の行列］の10体の陶器小像である。ところがそのデザインが余りにも自由奔放であったためにアウグステ・ヴィクトリア皇后から拒否されて完成には到らなかった。しかし1908年にはベルリンのKPM（ベルリン王立磁器製陶所）に買取られ、まもなく種々のシリーズとなって完成された。作品は過去と現在の様々な文化圏を代表する陶器の人形群が、花嫁として牛の背に乗ったエウロパと、花婿として馬の背に乗ったローマの戦士とを引き合わせる光景を表している。完成当初、20体もの陶器人形を飾った皿は、ユーゲントシュティールの傑作とされている。廊下の突き当たりにはフリッツ・ロイジング作、皇太子ウィルヘルムの肖像画（1936年）が掛かっている。

皇太子の着衣室（第10室）

　公的性格を帯びた地階の各部屋とは対照的に、皇太子個人の部屋の居心地は快適で、機能本位に工夫されている。一見、簡素であるが高価で上質な素材を使用し、堅固であると同時にエレガントな部屋だという印象を与える。皇太子の着衣室の壁と家具の化粧張りには、ヒノキ科の木材、ブラジルシタン、セイヨウナシの木などが使用されている。

　後ろの扉、戸棚、金庫などが見えないように工夫した板張りの部屋は、コンパクトなまとまりを見せると同時に、この部屋の持つ数々の機能にも気付かないように趣向を凝らしていることが良く判る。但し室内完成時からの装備品でずっと残っているのは、小机とデスク用の椅子だけである。もはや存在しない家具に取って代ったのは、執務用の机や暖炉脇の2脚の

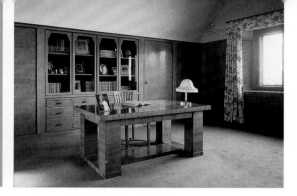

皇太子の着衣室

椅子などのように、皇太子が使用していた当時のスタイルに似せて製造した家具類である。後になって初めて気付くだけであるが、実際には伝統的な技法を用いて床全体に張りつめたカーペットとは対照的に、カーテンや自然のモチーフをあしらった家具カバーはオリジナルであることが一目で判る。僅かな例外を除けば部屋、床、階段には全部カーペットが敷かれている。ガラス戸棚には皇太子一族の写真が飾られ、画架上にはかつて地階の皇太子の部屋前にあったベルンハルト・ツィッケントラート作、ヴィルヘルム皇太子の肖像画（1931年）が置いてある。

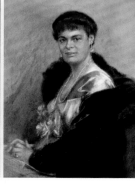

ベルンハルト・ツィッケントラート［ヴィルヘルム皇太子］（1932年）（写真左）

ベルンハルト・ツィッケントラート［皇太子妃ツェツィーリエ］（1934年）

皇太子の浴室（第11室）

第10室に続く快適な浴室には、床にはめ込んだバスタブやグレイのシュプバッハ産の石灰岩製の洗面台と同様、ブルーのタイルが敷き詰められている。バスタブの壁上のタイルに妖精の姿などを彫ったマジョリカ製のレリーフの他、全ての衛生備品はオリジナルのままで、ここは正真正銘、皇太子の私的な領域であるという印象を与える。

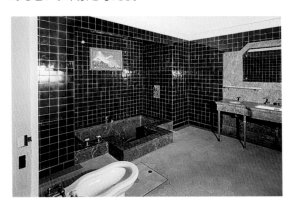

皇太子の浴室

皇太子夫妻の寝室（第12室）

狭い通路から隣接する寝室に到達する。但し皇太子夫妻はこの部屋を1923年以後はもはや共有していなかったようである。ガラスの引き違い扉で仕切った張出し窓の部分は、皇太子の喫煙場にする予定であった。室内の配置は船室のインテリアを思い出させる。北ドイツ・ロイド社の主要な客船を幾つも手掛けたパウル・ルードヴィヒ・トローストがこの部屋を考案したとされている。皇太子妃は1914年にダンツィヒで

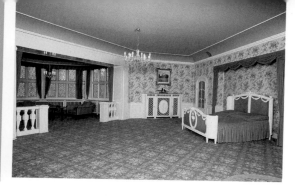

寝室

トローストが完成させた豪華定期船に［コロンブス］
と命名した後で、私的な目的で使用する部屋のデザ
インを彼に依頼したのであった。

　この部屋は1945年の会談当時、音楽サロンとして
使用され、家具は新たに調達されたが、後にホテル
の客室として改造された。このような事情で始めから
存在していた家具はごく僅かしか見つからない。整理
ダンス、陳列ケース、高級木材に施した高価な象嵌細
工が一際輝やく丸い小机などがそれである。最初に
使用されたベッドについてはトローストの図案しか
残っていないため、当時のベッドについて知りたけ
れば、ポツダムの皇太子一族の遺品を手掛かりにし
なければならない。ソファと安楽椅子の一部が宮殿
建造当時からの備品であることは、階下の住居部分
を見れば明らかである。この部屋をさらに飾るのは、
ヨゼフ・ワッケルレ作、扉と暖房器覆いの白い彫刻で
ある。暖炉の上にはベルンハルト・ツィッケントラー
ト作、ツェツィーリエ皇太子妃の肖像画（1934年）が
掛けられている。

　整理ダンスにあるヴィリアム・パーペの下絵
は、1906年に新宮殿の大理石の間で行われた皇太子
妃夫妻の長男ウィルヘルム・フォン・プロイセン王子
の厳粛な洗礼式の様子を描いている。

　しかしとりわけ感銘を与えるのは、オリジナルそっくりに仕立て上げ、床、壁、天井の調和がうまく取れていた往時の姿を甦らせるような織物類を室内の各所にたっぷりと配置した点である。カーペットや壁紙の花模様は空のように青い天井とうまくマッチして、庭先のサロンのような効果を発揮している。

皇太子妃の小部屋（第13室）

　第12室に続く［船の上甲板］のようなこの部屋にもあずまやのような雰囲気が濃厚に漂っている。ここから狭くてやや弓型の階段を下りると船室型のサロン（第5室）に到達し、地階の公務用の各部屋に通じている。これ以外にも数段の階段は、皇太子妃の着衣室と繋がっている。バラをプリントした壁布に整然とした間隔で格子の桟を取り付けたのは、あずまやにいるような幻想感を抱かせるためである。白ニス塗りの家具類でトロ―ストの作品として現存しているのは、しっかりと固定した衣装箪笥と、一目につくように造り上げた暖房器覆いのみである。

皇太子妃の着衣室（第14室）

　宮殿を順序通りに見学して、最高潮に達するのはこの部屋である。何故ならここでは皇太子妃在世時代の様子が大幅に復元されているからである。壁の化粧張りや家具の板はロシアの白樺の木を使用し、良く均整の取れた部屋だという印象を与える。しかも壁の一枚毎のパネル板や、壁同様にプリントした麻布のカバーのある椅子などは、部屋をより一層格調高くしている。アンティーク風のバラ色の壁布から漂う雰囲気は、メ

ダイヨンの中にグレイの花模様をあしらったカーペットの色調と良く合っている。どの家具もサンクトペテルスブルクで製造されたが、これは皇太子妃とロマノフ王家が姻戚関係にあったことを語っている。皇太子妃の母親は、ロシア皇帝アレクサンドル2世の孫であった。2枚の大型写真は、1904年10月に婚約したヴィルヘルムとツェツィーリエ、及び1912年にフリードリヒ王子の洗礼に立ち会った皇太子夫妻の4人の子息達である。

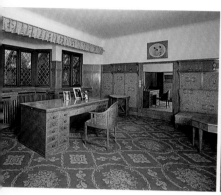 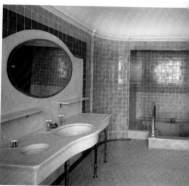

皇太子妃の浴室（第15室）

　隣の広々とした浴室でもやはり皇太子妃の好みの色が全体を支配している。しかしバラ色の古いタイルを除けば、現存しているのは浴室完成時のバスタブにも使用された白いカララ産の大理石の洗面台のみである。その他の衛生関係の備品は当面の間、全てホテルの浴室に使用されているために、残念ながらもはやここには存在しない。

皇太子妃の着衣室
（写真左）

皇太子妃の浴室

44

ツェツィーリエンホーフ宮殿 住所
Im Neuen Garten 11, 14469 Potsdam
Tel.: +49 (0) 331.96 94-520
Fax: 49(0)331.96 94-530
E-Mail: schloss-cecilienhof@spsg.de

連絡先
Postfach 601462, 14414 Potsdam

各種資料の入手先
来訪者ご案内センター
Besucherzentrum am Neuen Palais
Am Neuen Palais 3, 14469 Potsdam
E-Mail: info@spsg.de
開館時間:
4月～10月: 9:00～18:00
11月～3月: 10:00～17:00
閉館日:火曜日

及び
Historische Mühle 脇の来訪者ご案内センター
住所: An der Orangerie 1, 14469 Potsdam
Tel.: +49 (0) 331.96 94-200
Fax: +49 (0) 331.96 94-107
E-Mail: info@spsg.de

開館時間:
4月～10月:8:30～18:00
11月～3月: 8:30～17:00

団体予約受付
Tel: +49 (0) 331.96 94-200
E-Mail: gruppenservice@spsg.de

開館時間と入場料金
ツェツィーリエンホーフ宮殿の開館日は火曜日か
ら日曜日迄です。現在の開館時間と料金のご案内:
www.spsg.de.団体料金、内部ご案内、個人別のお手配

については、ご案内センターでご相談下さい。ポツダム会談の歴史を語る部屋については12カ国語でオーディオガイドがあり、料金は入場料に含まれています。ツェツィーリエンホーフ宮殿の近くにはフリードリヒ・ヴィルヘルム4世の考案により1847年から1863年にかけてペルジウス、ヘッセ、シュテユーラーが建造したベルヴェデーレ宮殿と、1800年にシンケルの構想で建てられたポモナ神殿が聳えるプフィングストベルク(聖霊降臨山)があります。ベルヴェデーレ宮殿の塔からは、美しいポツダムの光景をお楽しみになれます。 新庭園に隣接する元 „Militärstädtchen Nr. 7“、には、1994年迄ドイツのKGB司令部が置かれていました。ライスティコフ通り1番地のソ連軍防諜活動部の聞き取り調査用拘置所は、2007から2008年に修復され、現在は記念館になっています。

交通アクセス
週末と祝日:ベルリンからS 1またはRE 1でポツダム中央駅に出て、バス603番でツェツィーリエンホーフ宮殿迄。 平日:ポツダム中央駅から市電及びバス(全線)でPlatz der Einheit/Westに出て、バス603番でツェツィーリエンホーフ宮殿迄。

バリアフリーについてのお知らせ
ポツダム会談の歴史を語る部屋は、車椅子でのご見学が可能です。但し上階の皇太子夫妻の私室はバリアフリー化されておりません。
なおツェツィーリエンホーフ宮殿ではお体の不自由なお客様のために車椅子をご用意しております。車椅子ご利用の方のトイレは宮殿のすぐ傍にあります。その他の詳細については下記宛てにお問い合わせ下さい。Email: handicap@spsg.de

博物館売店のご案内
プロイセン宮殿庭園財団ベルリンーブランデンブルクの売店では、プロイセンの王妃や国王の世界を味わえるような記念の品々をお買い求めになれます。当博物館の売店は、売上金を芸術品の購入や当財団の

宮殿や庭園の修理修復作業の助成金に充てています。従ってここでお買い物をされた方はそのための寄付をして頂いたことにもなります。
詳細: www.museumsshop-im-schloss.de

レストラン
Meierei Brauhaus im Neuen Garten
Am Neuen Garten 10, Tel: +49(0)331.70432-12

観光案内について

ポツダム観光案内所
Tourist-Information der Stadt Potsdam
Brandenburger Straße 3 (Am Brandenburger Tor)
14467 Potsdam
Tel.: +49(0)331.2755-80
E-Mail: tourismus-service@potsdam.de
www.potsdam.de

Tourismus-Marketing Brandenburg GmbH (TMB)
Am Neuen Markt 1, 14467 Potsdam
Tel.: +49(0)331.29873-0
E-Mail: tmb@reiseland-brandenburg.de
www.reiseland-brandenburg.de

歴史的庭園芸術の保護について

ポツダムーベルリン間の文化景観は1990年からユネスコ世界遺産のリストに登録されています。感性豊かな自然の中に類いまれな芸術作品を擁している世界遺産を保護、保存するためには皆様のご協力が必要です。全ての皆様が美しい歴史的な庭園を存分に楽しまれますように、格別なご注意とご配慮をお願いします。数々の貴重な世界遺産を大切に守るために、プロイセン宮殿庭園財団ベルリンーブランデンブルクは様々な規則を定めています。皆様のご協力に感謝すると同時に、プロイセン王立庭園で快適な一時を過ごされますように願っています。

参考文献

ロビン・エドモンズ「3巨頭会談」、 ベルリン1992年

ハンス・ヨアヒム・ギアルスベルク、マンフレート・ゲルテマーカー、フランク・バウワ
ー他「ツェツィーリエンホーフ宮殿とポツダム会談1945年―ホーエンツォレルン家
の居城から歴史記念碑に」ベルリン―クラインマハノウ―ポツダム1995年

ミヒャエル・ハッセルス 「私人としての皇太子。ツェツィーリエンホーフ宮殿新博物
館再開に寄せて」博物館ジャーナル 10巻第二号。ベルリン1996年

ハイナー・ティマーマン（編）「ポツダム会談1945年、構想、戦術、錯語か？」ベルリン
1997年

イェルク・キルシュシュタイン「皇太子妃ツェツィーリエの伝記」ベルリン2004年

ハイケ・ミュラー、ハラルト・ベルント「ツェツィーリエンホーフ宮殿とポツダム会談
1945年」ポツダム2006年

ハラルト・ベルント、イェルク・キルシュシュタイン「テューダ―朝のロマン主義と世
界政策」ミュンヘン―ベルリン―ロンドン―ニュー・ヨーク2008年

マティアス・ウール「ドイツの分割」、ベルリン―ブランデンブルク2009年

資料提供

写真:写真保管所SPSG/撮影:ヴォルフガング・プファウダー、ダニエル・リンドナー、
ローラント・ハンドリック、ハンス・バッハ、ハーゲン・インメル; 写真代理店ウルシュ
タインベルリン（2頁下）; 写真代理店プロイセン文化財団、ベルリン（4頁下）; 個人
所蔵: イェルク・キルシュシュタイン、ポツダム（6頁、9頁）; クラウス・レーナルト、ベル
リン（裏側表紙）; ハリー・S・トルーマン大統領博物館写真保管所、アメリカ、インディ
ペンデント（15頁、19頁、21頁、24/25頁、26頁、29頁）; 帝国戦争博物館写真保管所、
イギリス、ロンドン（13頁）

企画:SPSG/ベアーテ・ラウス; DKV /ビルギット・グリッチ（11頁、18頁）

刊行:プロイセン宮殿庭園財団ベルリン―ブランデンブルク
本文:ハラルド・ベルント（宮殿）、マティアス・シッミッヒ（ポツダム会談）
原稿審査員:ルツィー・ディックマン、ベルリン
レイアウト:ヘンドリック・ベッスラー、ベルリン
協力:エルヴィラ・キューン
翻訳: Atsuko Lenarz
印刷: DZA 印刷有限会社、アルテンブルク

本出版物はドイツ国立図書館によりドイツ文献目録に収録済み。詳細:
http://dnb.d-nb.de